朵云真赏苑　名画抉微

江寒汀花鸟

本社 编

上海书画出版社

前言

江寒汀（1903—1963），江苏常熟人。原名荻、庚元，笔名江鸿、石溪，号寒汀居士。十六岁从同里陶松溪习花鸟画，二十八岁开始以卖画为生。中年寓居上海，曾任教于上海美术专科学校，后曾为上海中国画院画师。

江寒汀擅长花鸟画，尤以描绘各类禽鸟著称于世。他的绘画既师传统，又师造化，广泛地从传统与自然中汲取养料。他曾认真研究历代花鸟画家的技法，上溯宋元诸家，下至明清的陈白阳、徐青藤、恽南田、金冬心、八大山人、新罗山人，对双勾填彩、没骨写生，均有所擅长。尤对任伯年、虚谷画艺潜心揣摩，系统研究。他临摹任伯年、虚谷的作品可达到以假乱真的程度，在画坛上有"江虚谷"的美誉。唐云有诗赞叹："寒汀饮得酩酊后，徒笔能勾虚谷魂。"

为了画好各类禽鸟，他经常去鸟市看鸟、买鸟，家中还喂养了多种灵禽异鸟。画鸟之余，每日面对禽鸟，观其态，听其鸣。经过数十年的细观默察，对禽鸟飞、鸣、食、宿的千姿百态了如指掌，故江寒汀笔下的百鸟形态各异、动静自如、生动形象。张大壮曾赞他："寒汀笔下鸟，天下到处飞。"

20世纪30至40年代，江寒汀、唐云、张大壮、陆抑非并称为上海花鸟画坛的"四大名旦"。江寒汀的花鸟画灵动自然，设色雅逸润泽，在上海花鸟画界影响很大。其后，很多花鸟画家都受他的影响。

本书选取江寒汀具有代表性的花鸟画作品以及绘制精美的画稿，特别是影响很大的《百鸟百卉图》，我们从中选取多幅作品，并作放大，使读者在学习他整幅作品全貌的同时，又能对他用笔用墨、构图设色的细节加以研习。

目　录

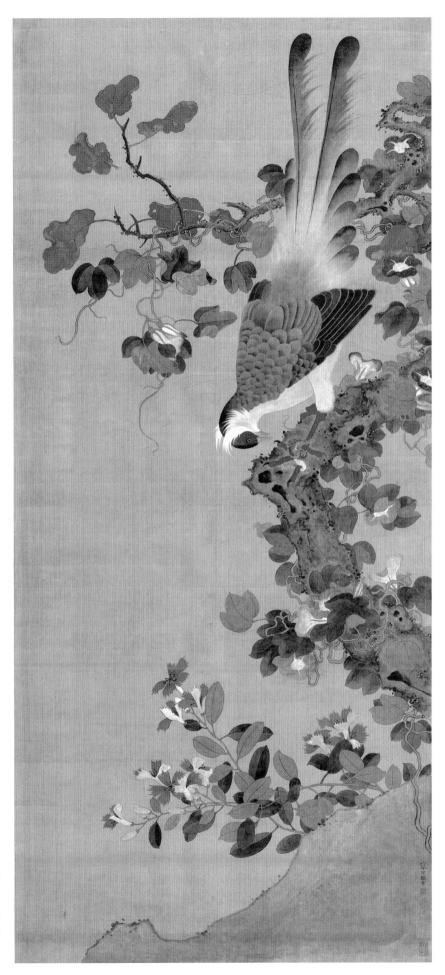

拟古花鸟

　　这是画家早年的一幅临古之作。工笔细谨，老干新枝，绿叶红花，法度谨严。鸟的描绘则细密精致，一丝不乱，如此细致的工笔画，却丝毫没有僵硬的感觉，而是用色沉着、灵动自然，生机勃勃。

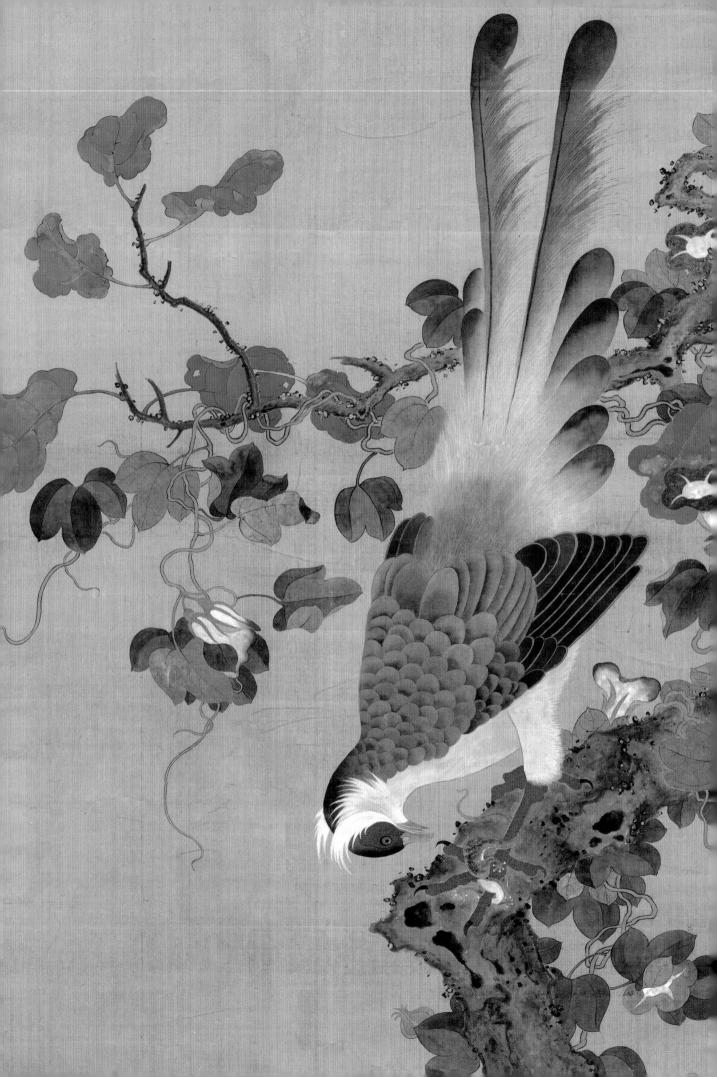

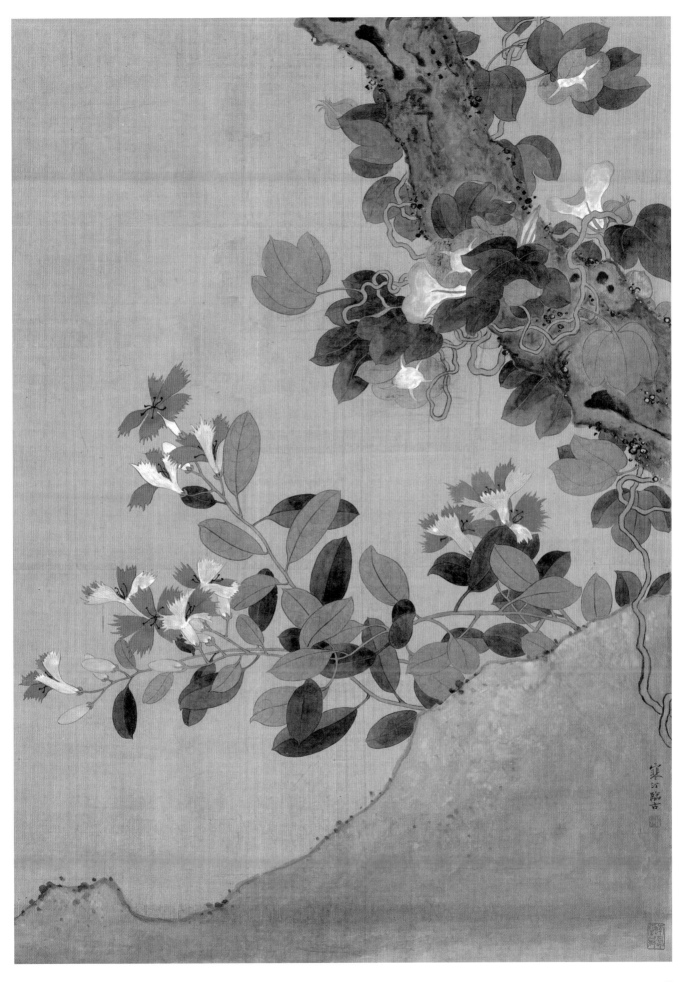

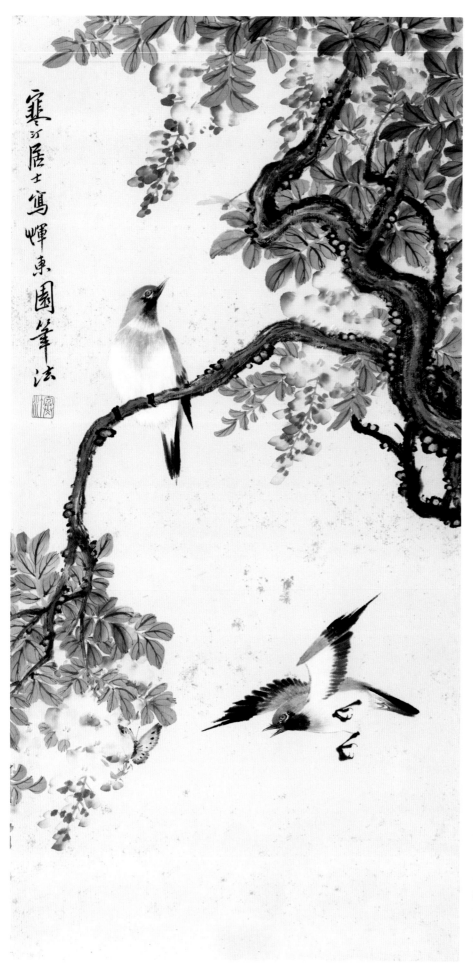

拟恽寿平紫藤双雀

恽寿平是清代花鸟画名家，他继承宋元花鸟画传统而有创新，画法工整，色调秀逸清新，自成一格，他的没骨花卉在中国画坛上有极深远的影响。江寒汀这幅花鸟画取恽寿平的笔法，画中以没骨法画花叶，滋润秀逸，两只小鸟一静一动，似在叽叽喳喳鸣叫。

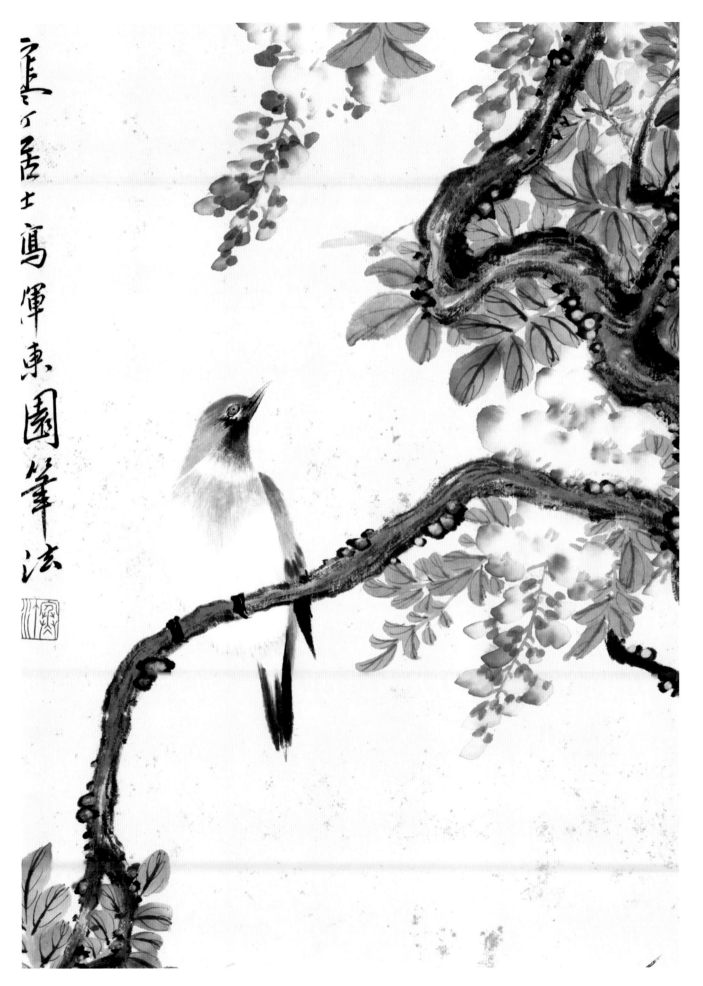

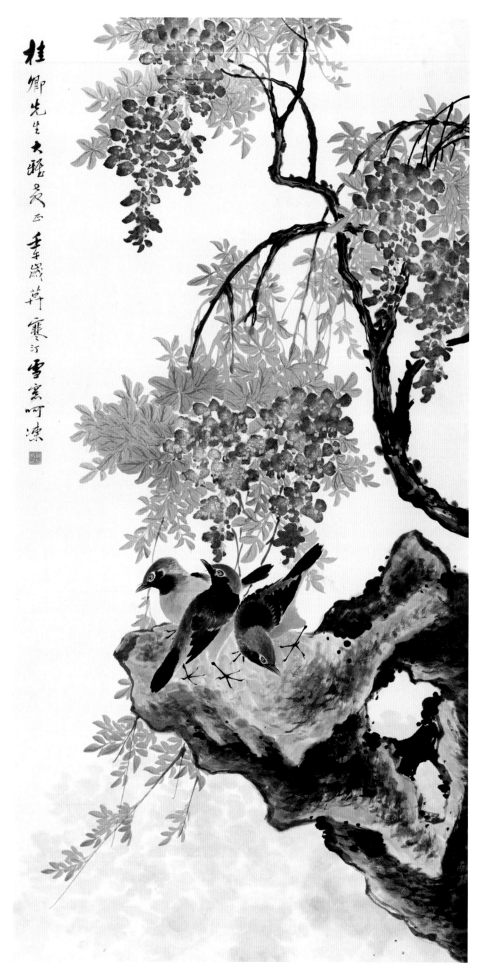

桂卿先生大雅教正

季岁�','霞汀雪窠呵凍

喜鹊闹春

6

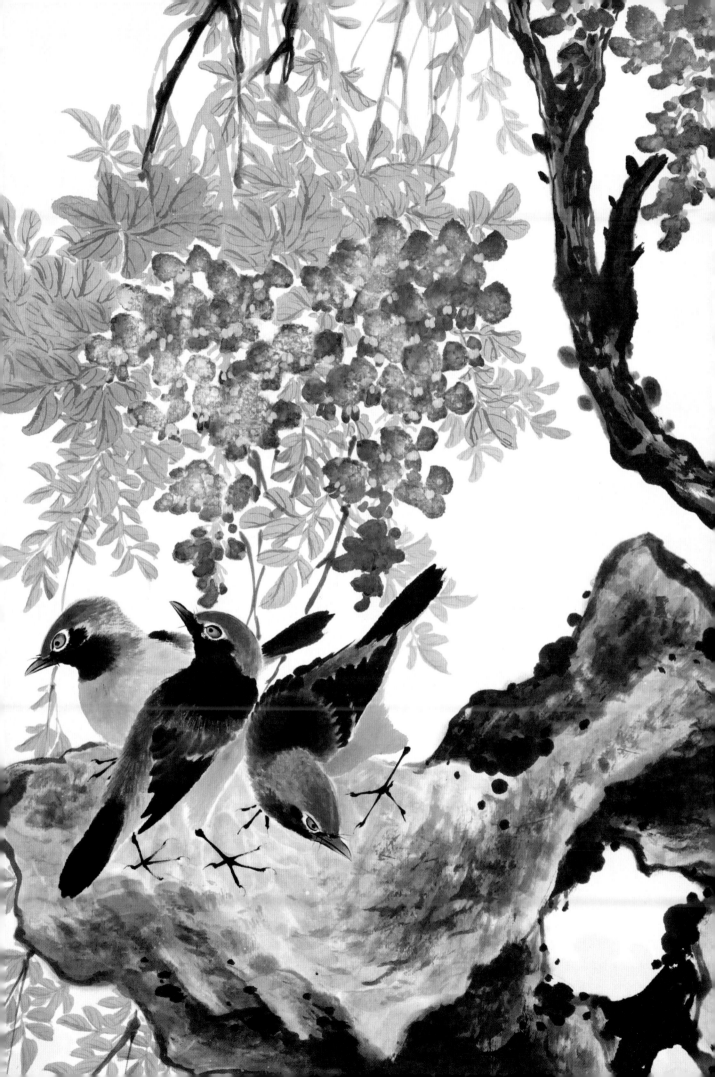

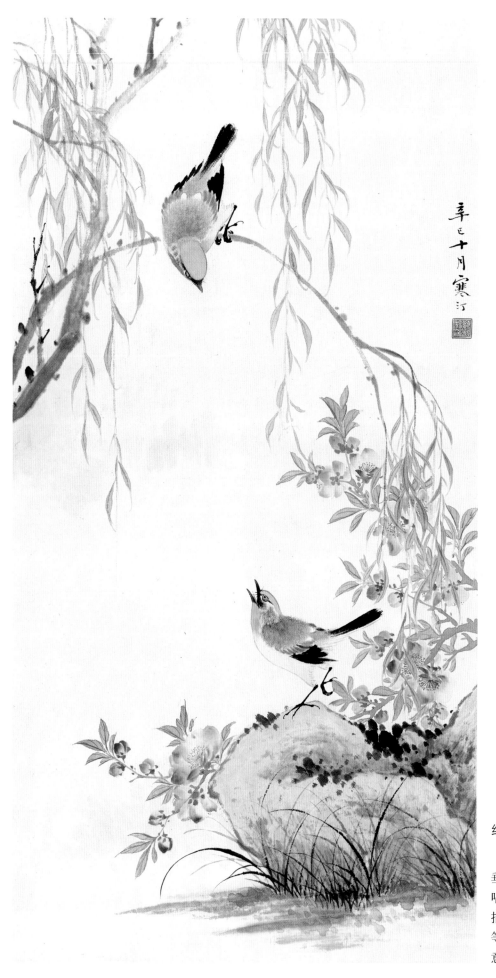

绿柳黄鹂

画中柳树枝条柔韧，湖石与垂柳之间，两只黄鹂一上一下鸣唱逗叫。画家不仅对于花与鸟的描绘随意自然，即使是湖石、小草等寥寥数笔之物也显出用笔的随意轻松与物象结构的严谨准确。

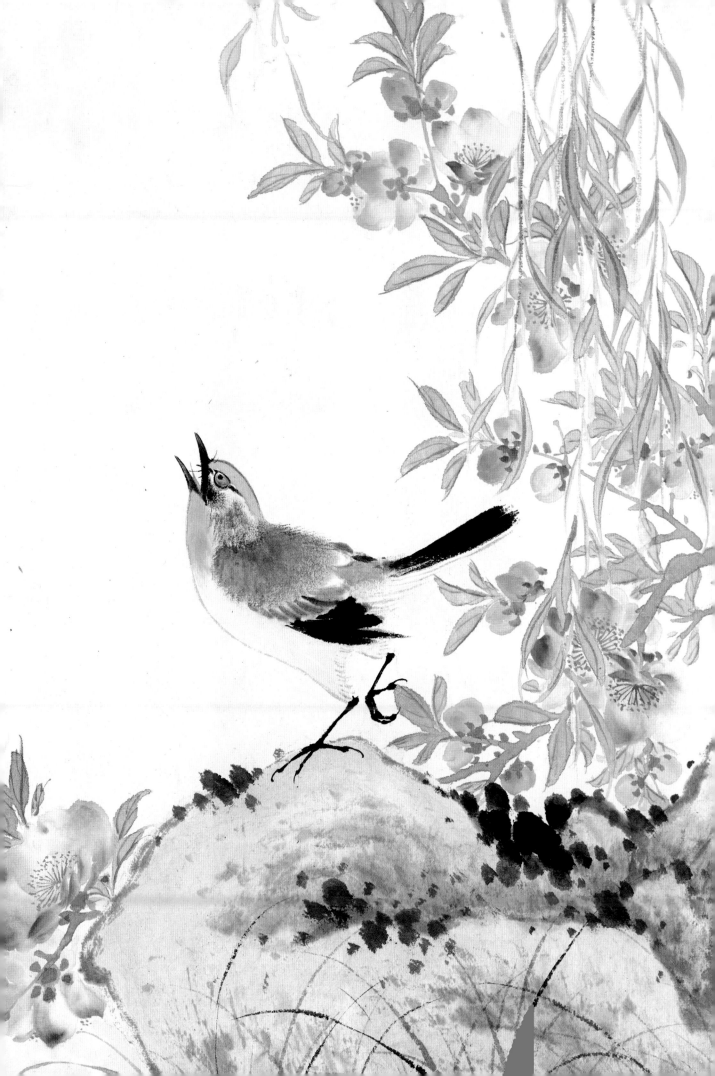

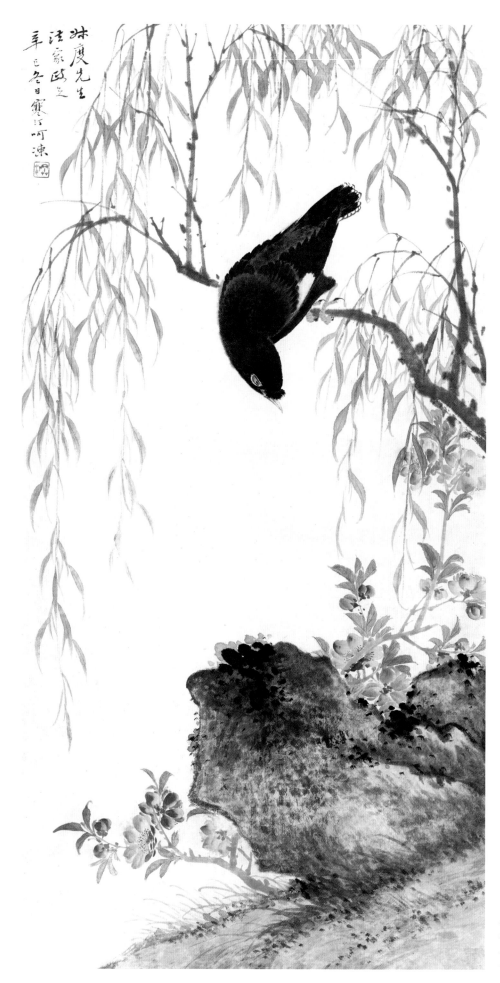

妹庹先生
法家政之
辛□冬日
霽江阿湅

垂柳小鸟

10

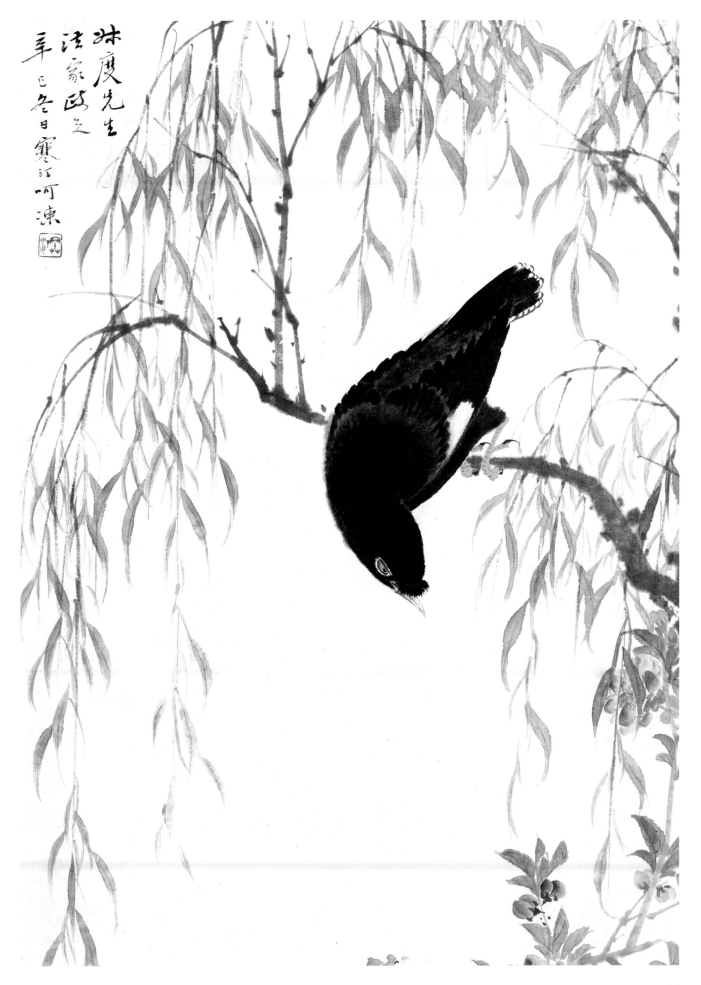

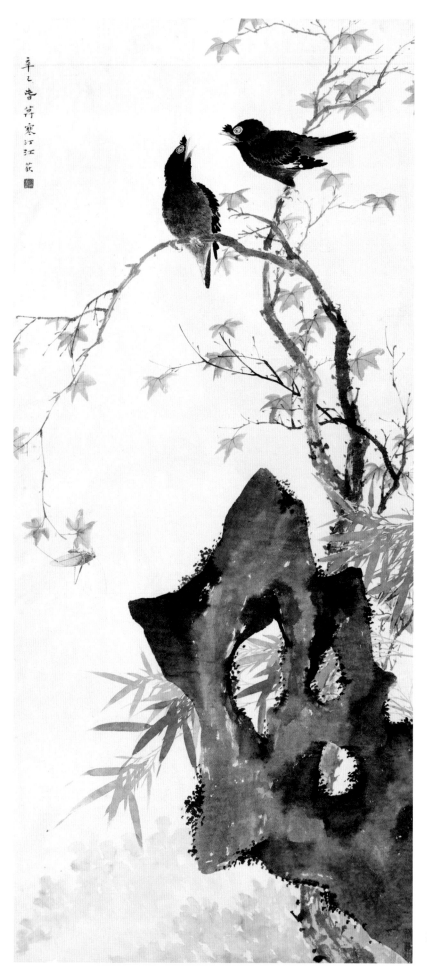

竹石寒鸦

　　江寒汀学习虚谷而得其神髓，因此他有
"江虚谷"的美誉。此图的风神韵致隐约透
出虚谷的神采。红叶寒鸦，浓墨淡彩之间，
有种空灵韵致，画面下部的湖石以重墨写
出，在整幅作品中起到稳定画面的作用。

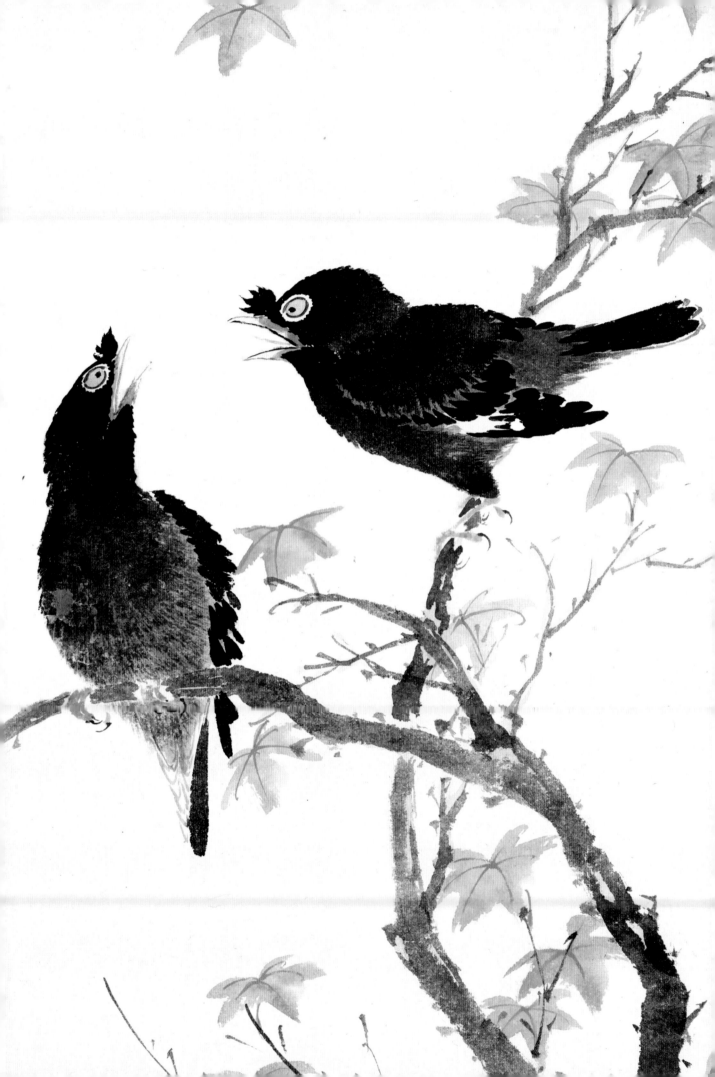

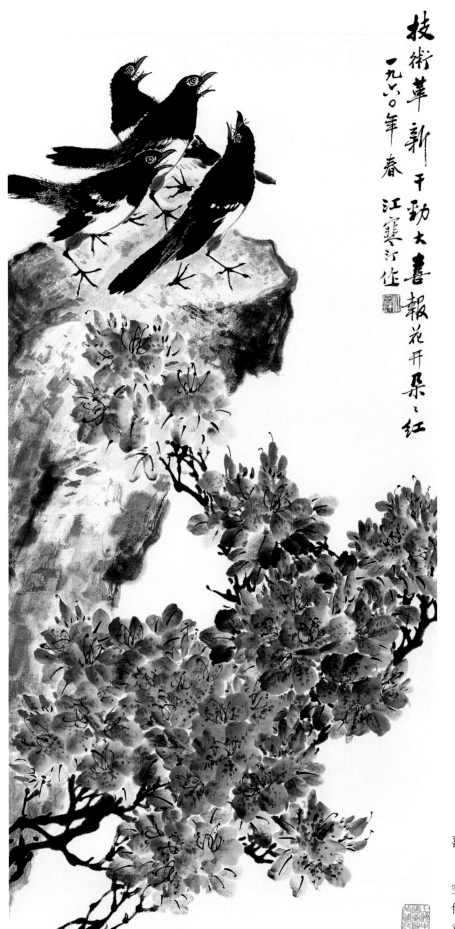

技术革新干劲大
喜报花开朵朵红
一九六〇年春 江寒汀作

喜报花开朵朵红

　　春日的映山红，色彩鲜艳热烈，凌空侧伸的山岩之上，四只喜鹊在呼朋引伴。图中的花、石、雀，色墨呼应，生意盎然。

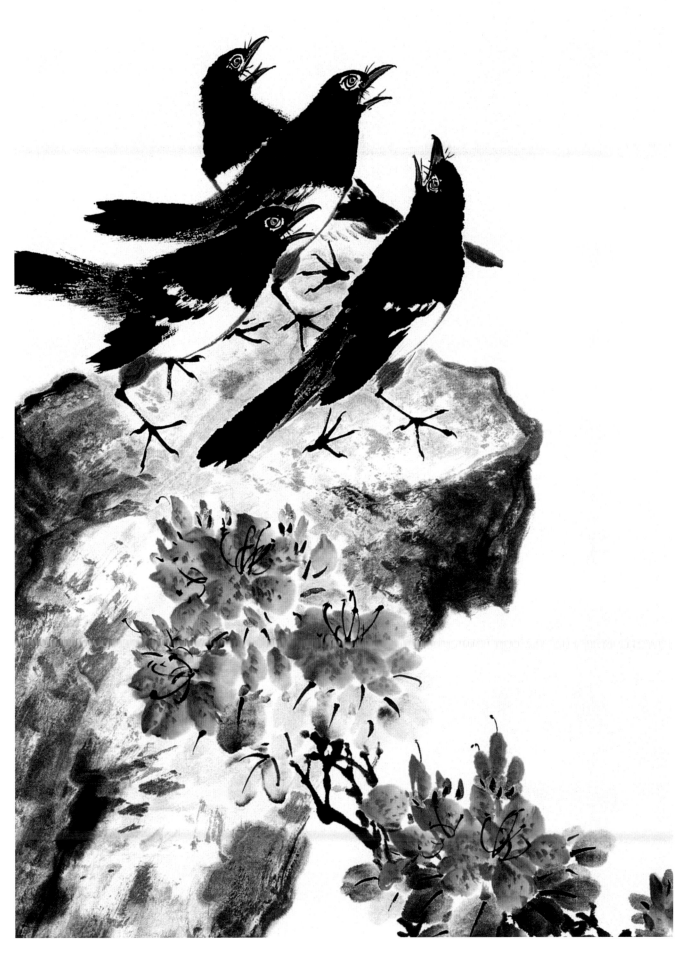

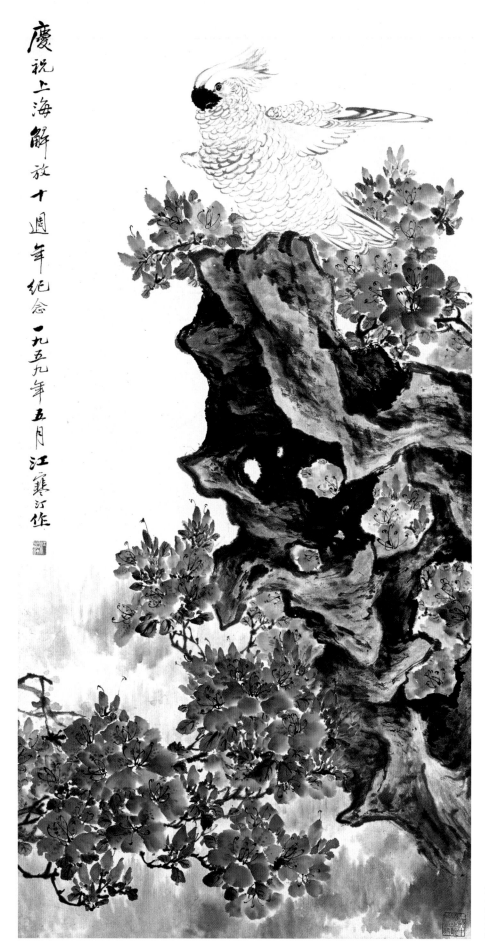

慶祝上海解放十週年紀念 一九五九年五月 江寒汀作

杜娟鸚鵡

纪念一九五九年五月 江寒汀作

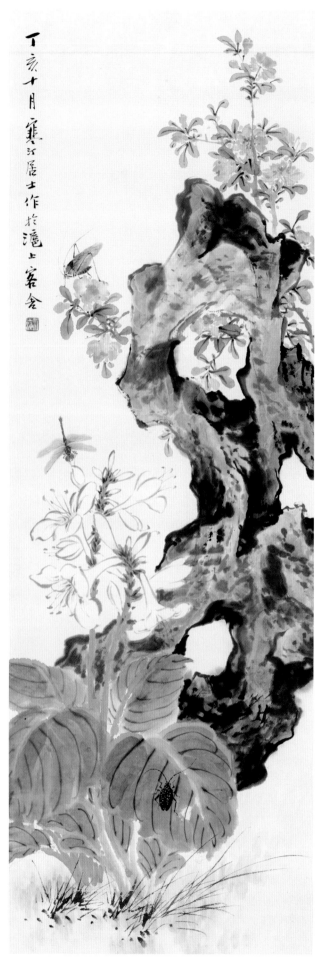

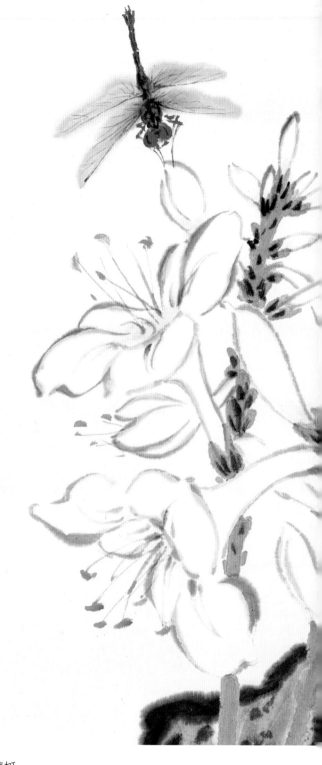

湖石蜻蜓

　　此幅画面以纵向的湖石作为主体，玉簪花肥大的叶子作为前景，淡墨勾勒的白色玉簪花有冰清玉洁之感，一只红色蜻蜓轻轻落于花端。石后穿插另一株花树，黄色的花朵上，纺织娘正自得其乐，从中可以感受到画家对自然的观察与感受细致真切。整幅作品无论是从整体的构图，大处的笔墨挥写，还是细节处墨色浓淡的轻柔通透，都显示出画家驾轻就熟、成竹在胸的笔墨功夫。

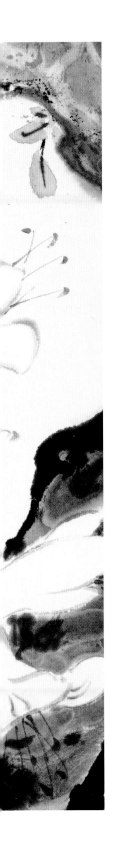

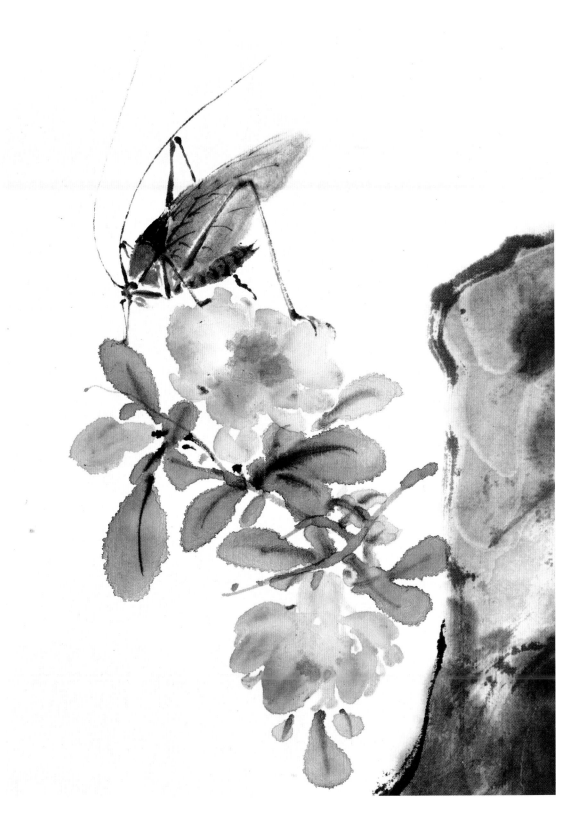

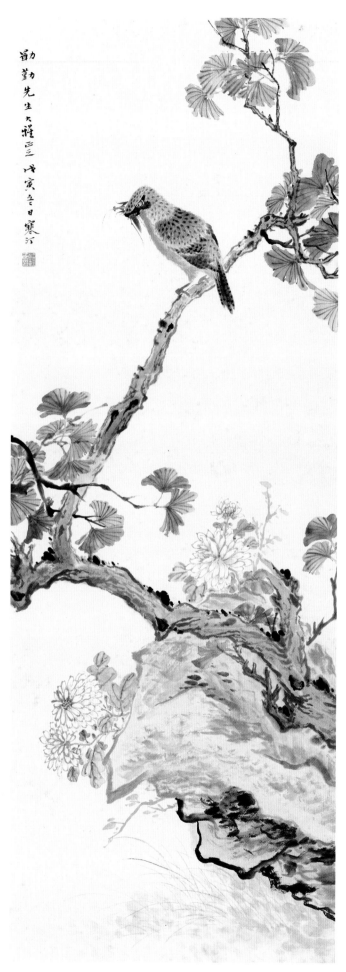

菊石小鸟

此图的主体是斜枝上一只捉虫的小鸟，下方的菊、石起到稳定画面的作用，斜出的树枝以此获得了平衡感。图中的小鸟与其他不同，是一只捉到虫的鸟，它叼住一只小螳螂，立于枝上。画家对这一姿态的描画准确传神，就连鸟嘴里的小螳螂也毫不含糊，可见他对所描绘的对象是多么熟悉。

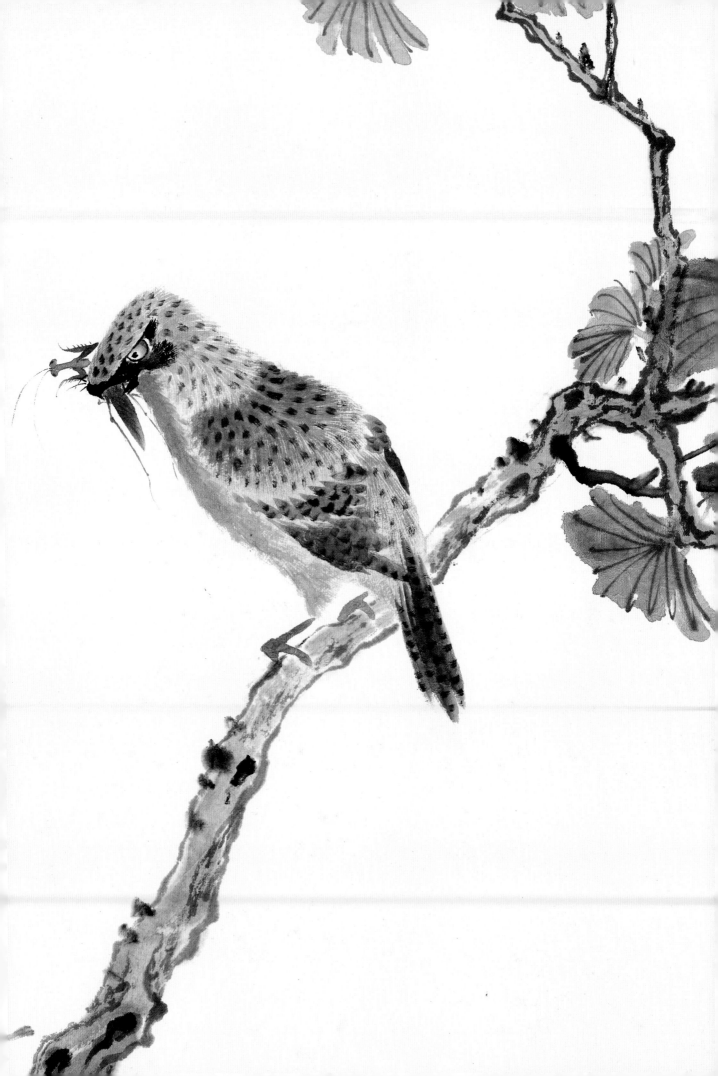

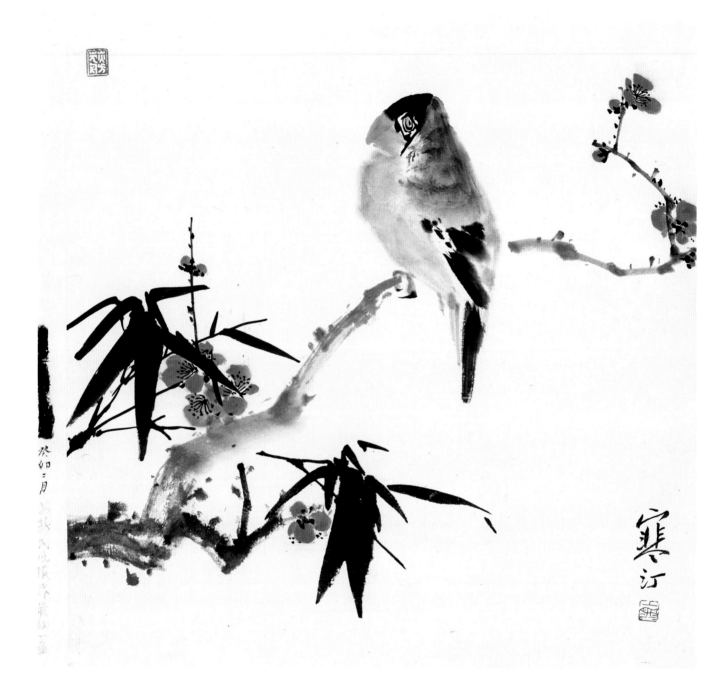

蜡嘴梅竹

　　此图的主体描绘一只蜡嘴立于梅干之上，配景则有红梅、墨竹。蜡嘴的表现趋于写意，笔触阔大、墨色淋漓，旁有年款"癸卯"，即1963年，是画家去世前不久的作品。

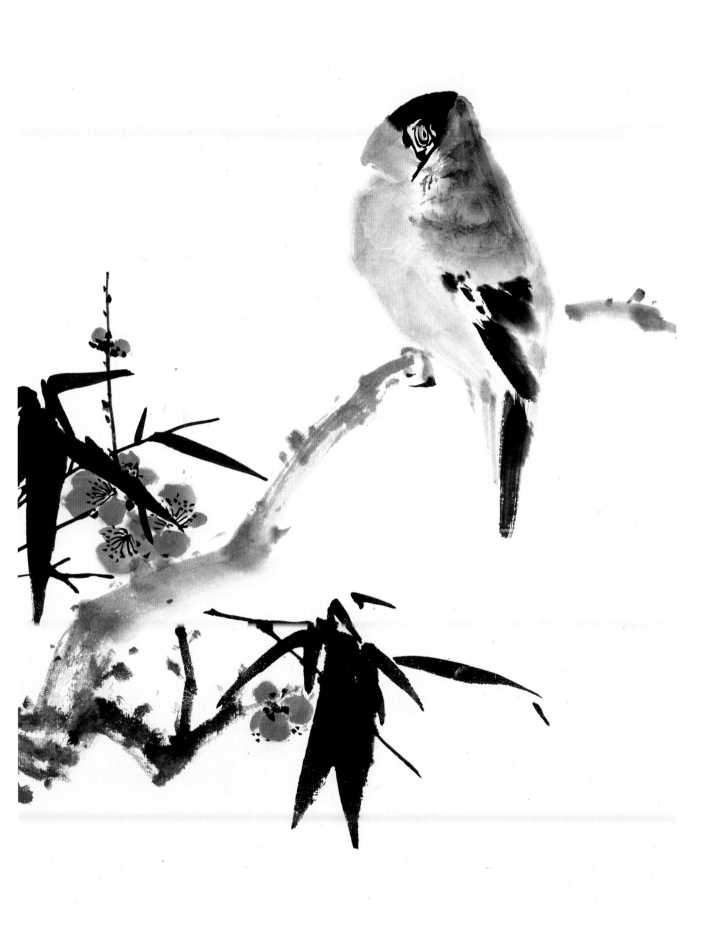

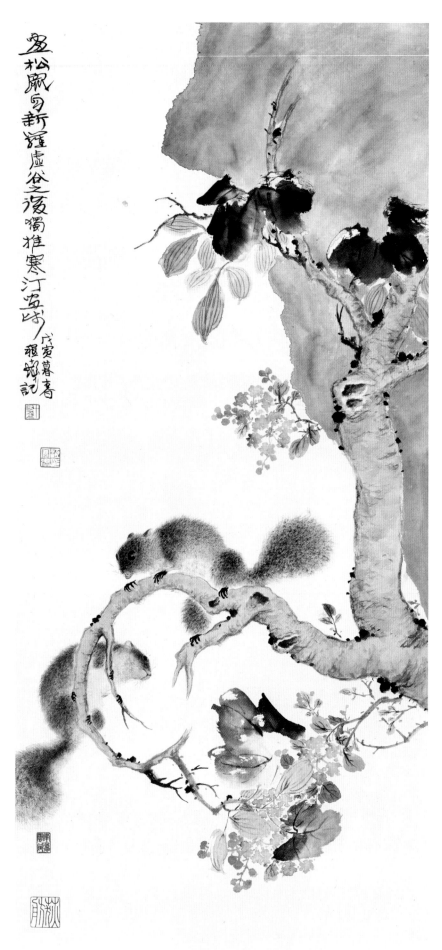

画松鼠句新疆虚谷之後獨推寒汀先時

戊寅暮春
硯琢記

松鼠

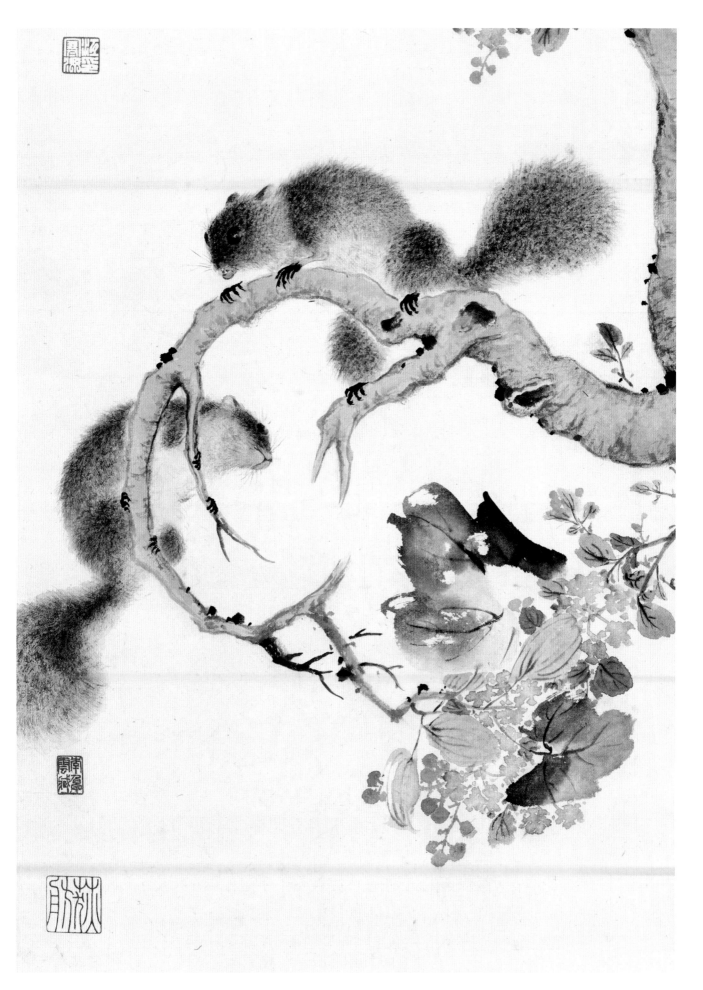

不飲一斗酒，寫筆不精神

辛卯十月寧聾醉邊作

墨牡丹

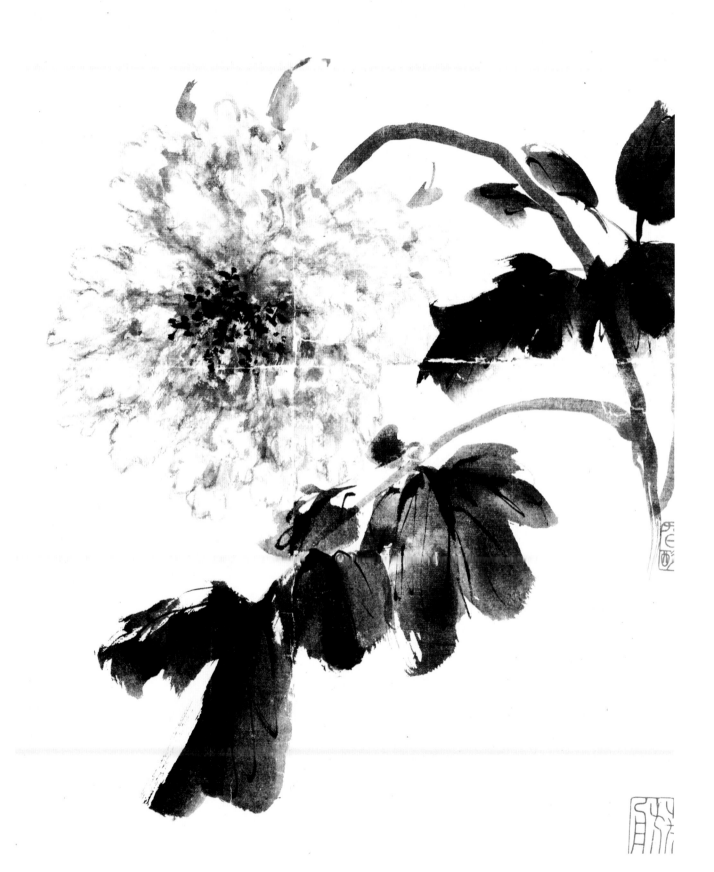

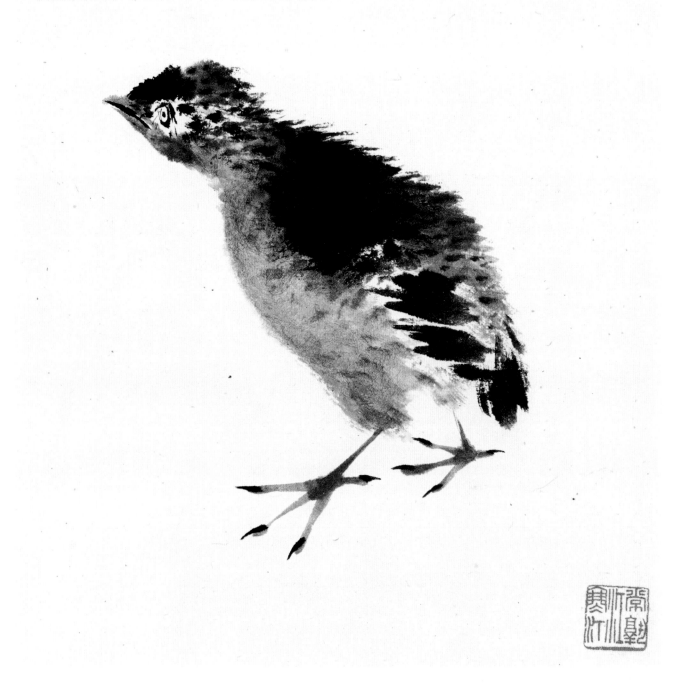

稚鸡画稿

 此图是江寒汀绘制的一页精美的画稿，绘制一只侧身的稚鸡，笔墨精到，活灵活现。

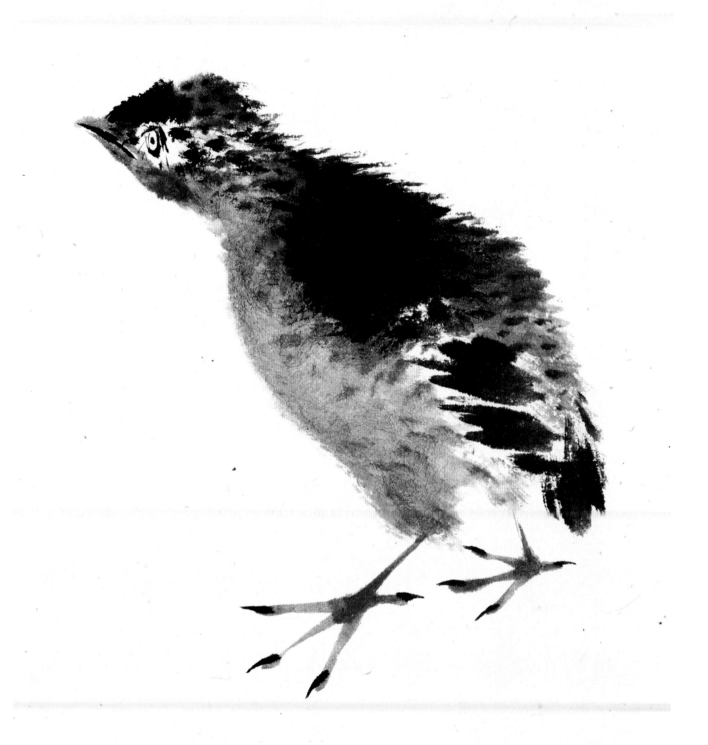

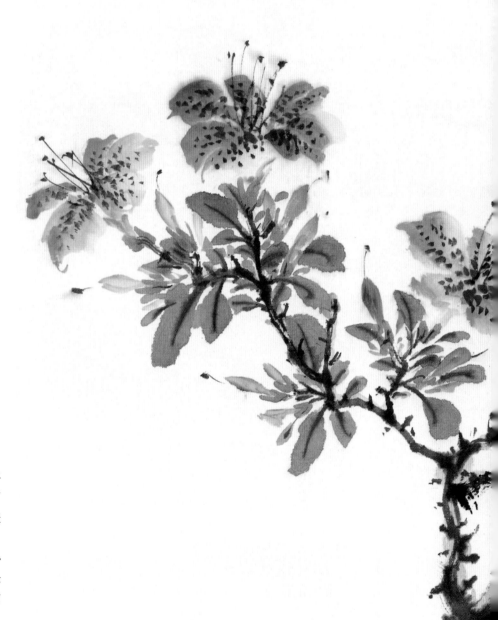

花枝白眉

　　以下为江寒汀《百鸟百卉图》中精选出的部分作品，《百鸟百卉图》作为江寒汀的代表作，体现了他绘画的最高水平。本书精选的数件作品，尽管是小品，但无论在章法、构图上还是色墨运用上，都体现出江寒汀的高超水准。

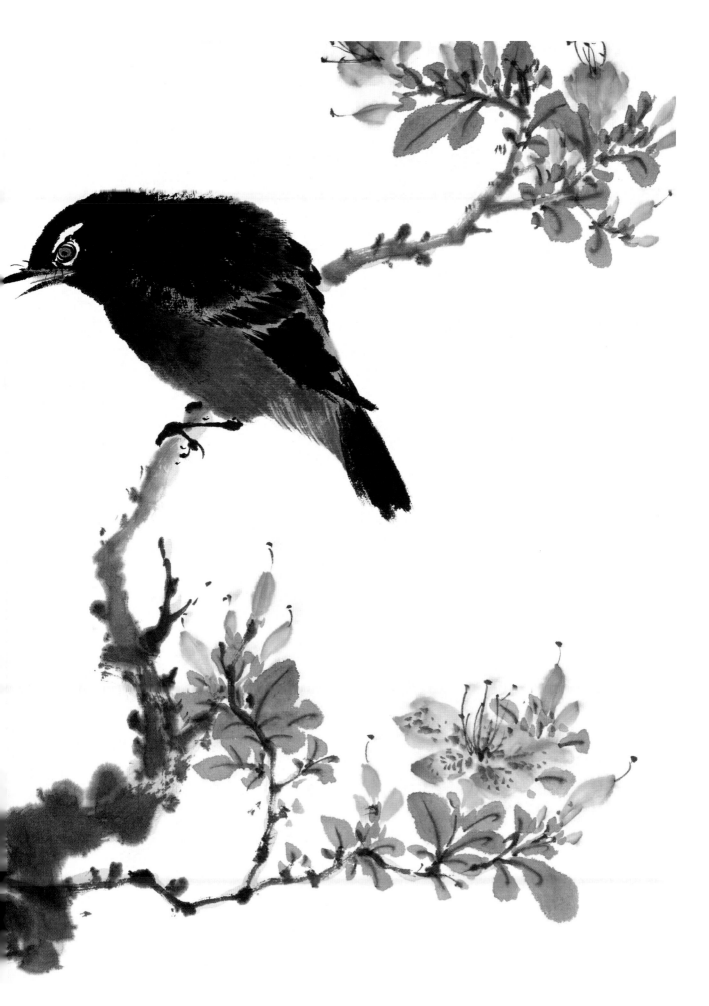

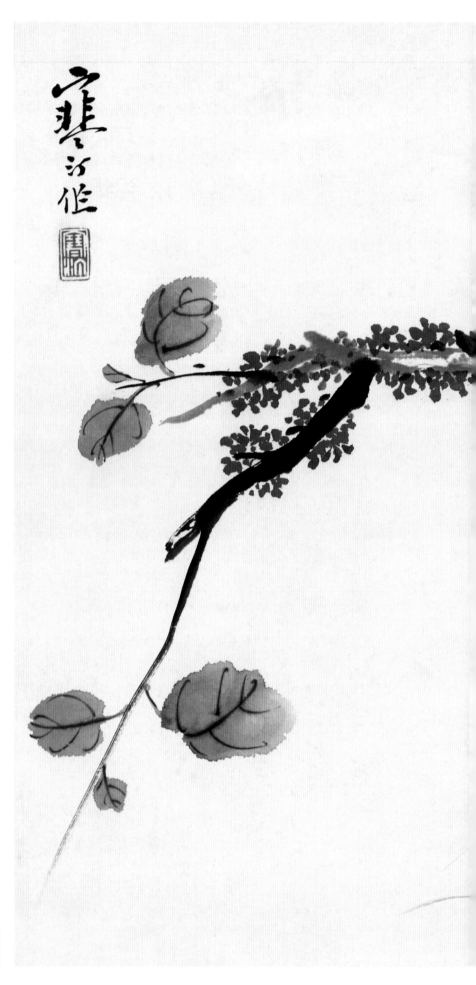

蓝歌鸲

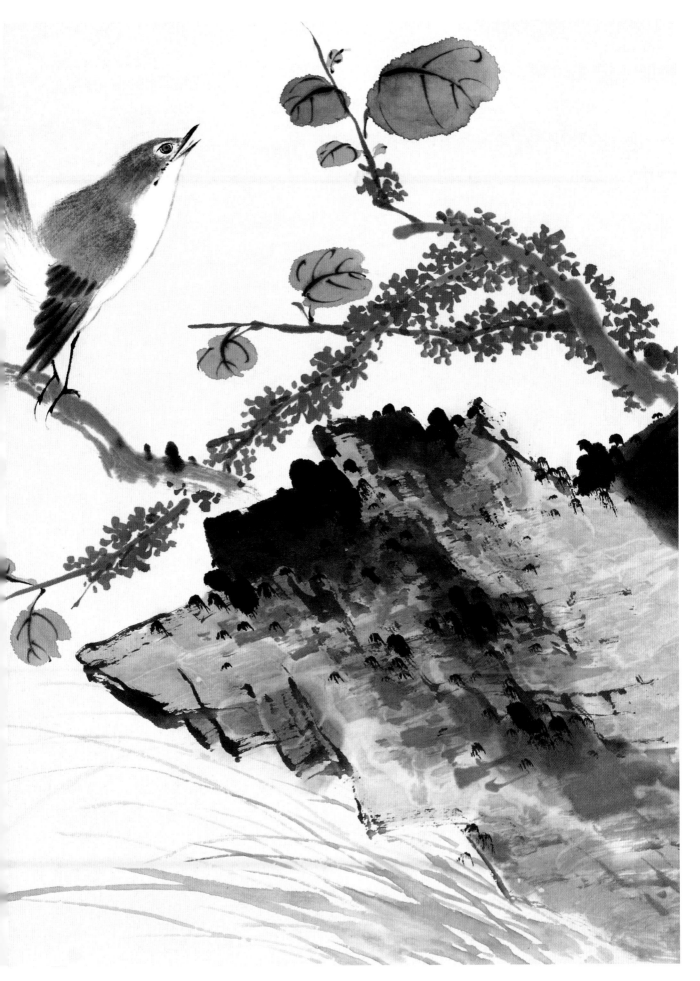

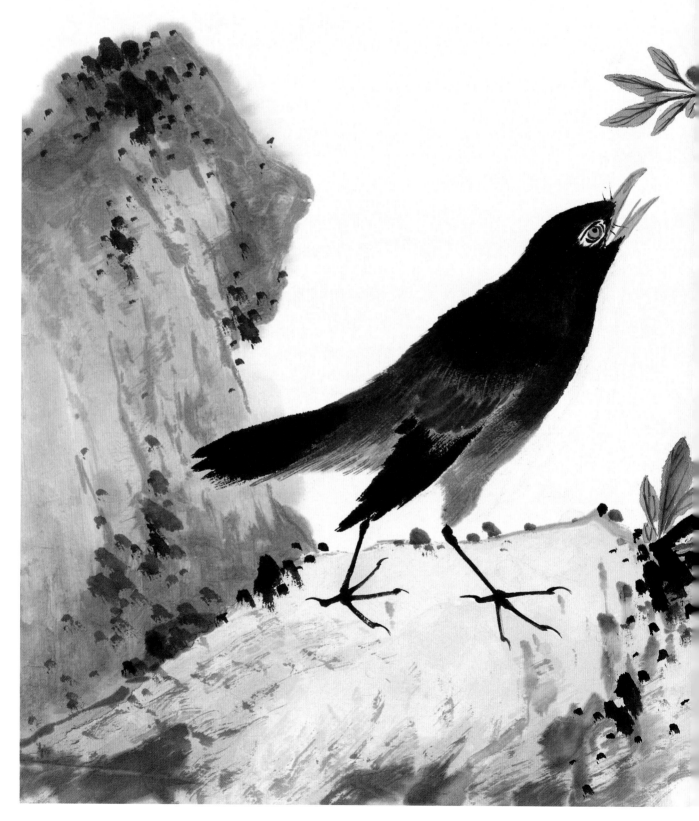

34

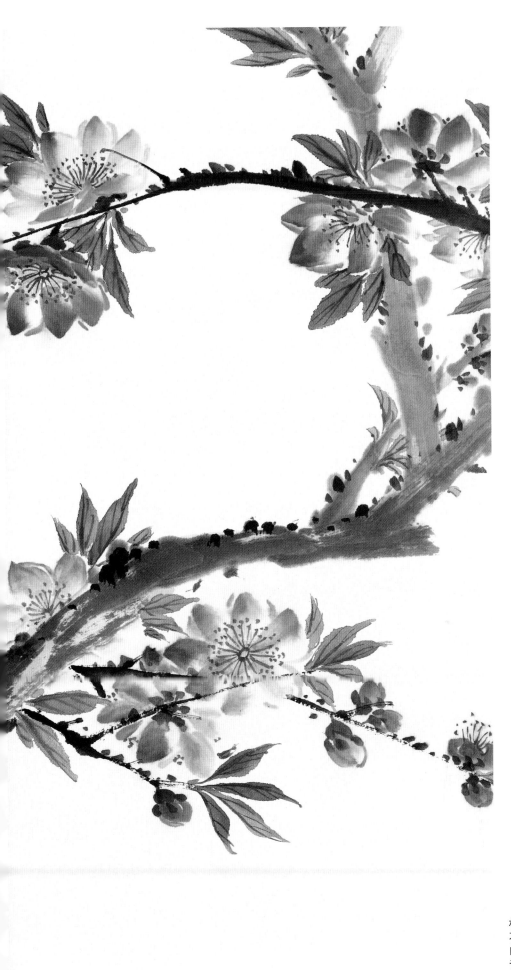

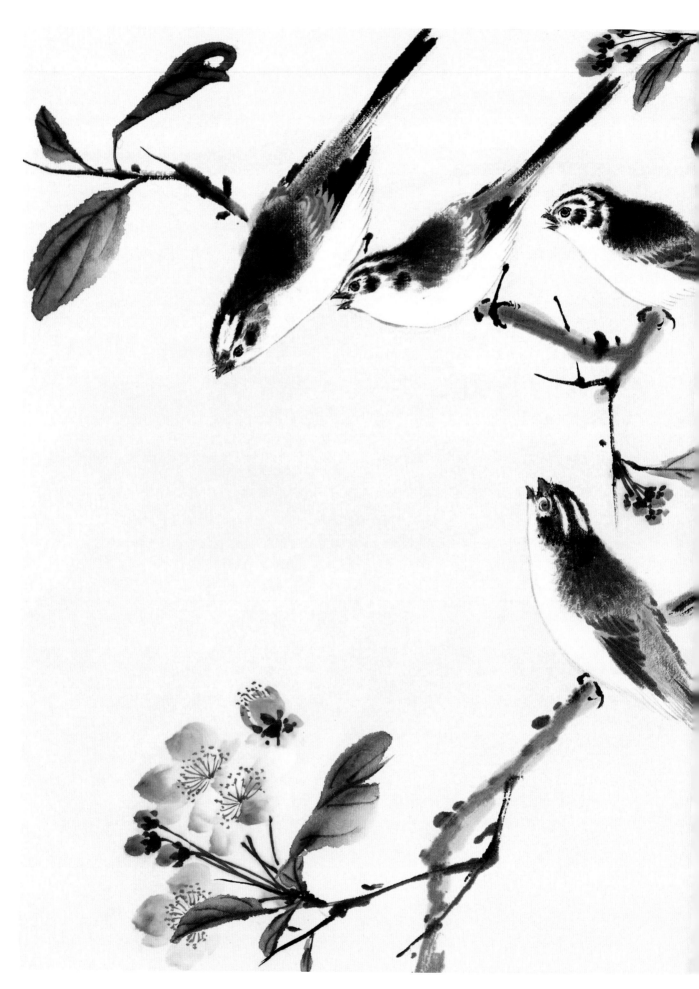

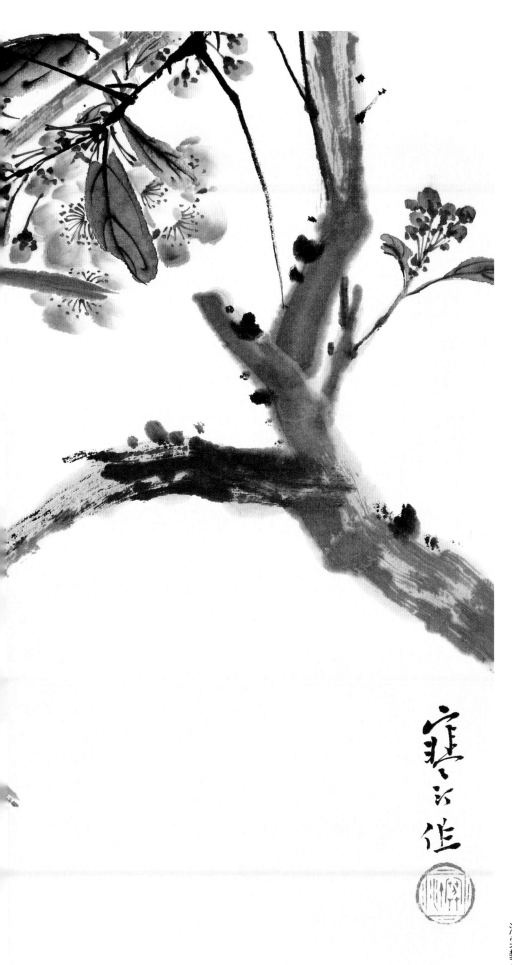

霜石作

海棠攀雀

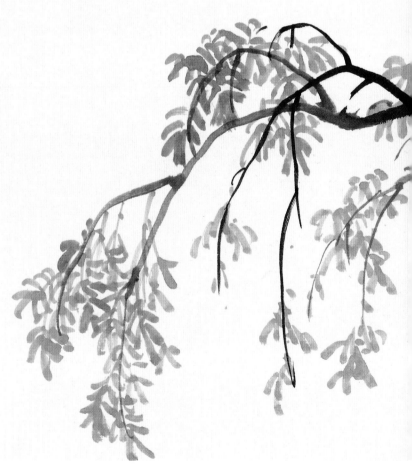

襄江作於荻舫

翠柳白头鹎

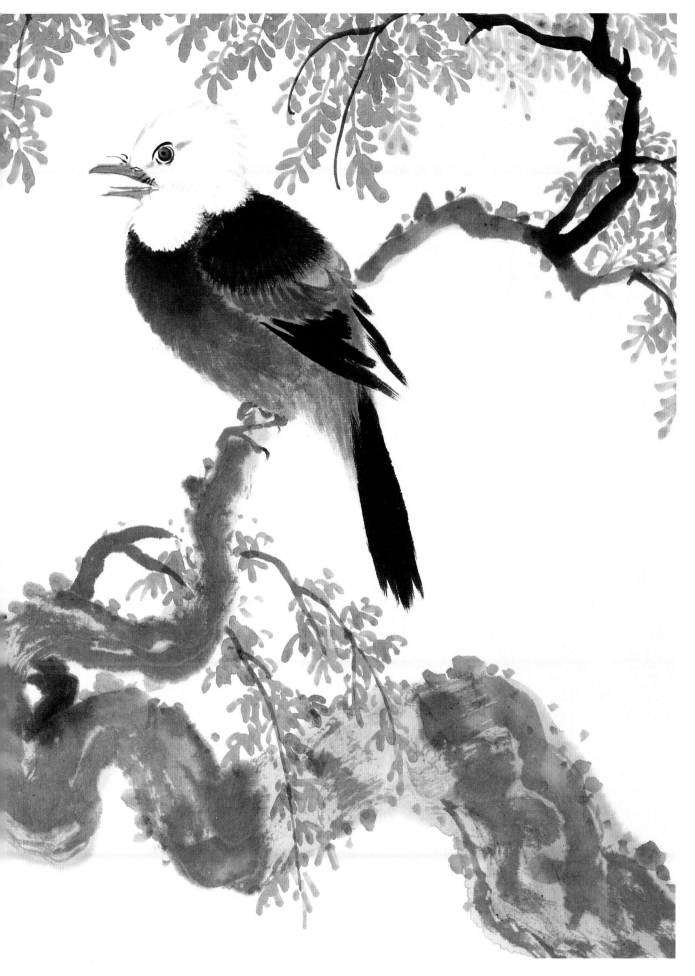

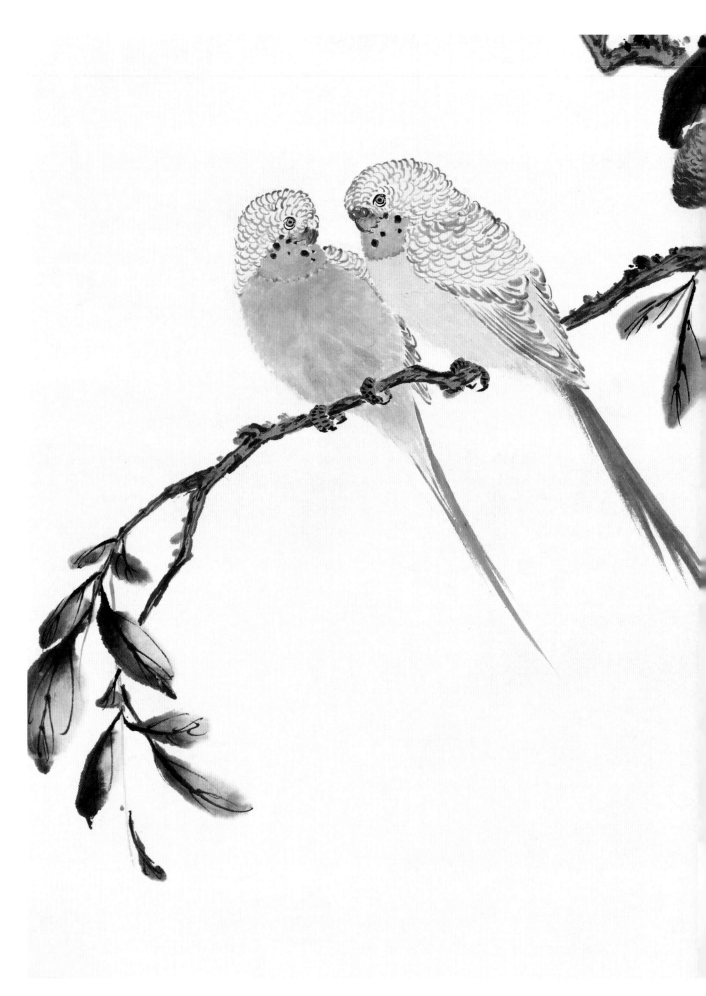

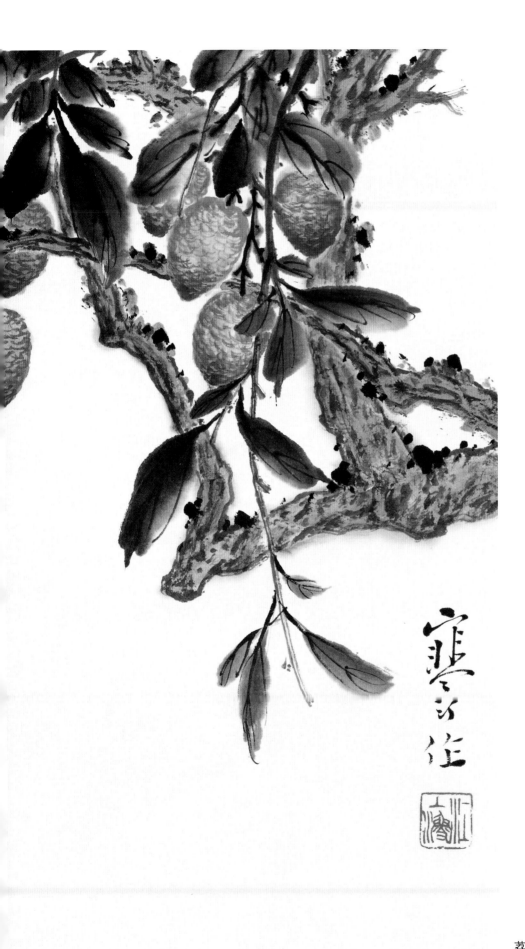

荔枝鹦鹉

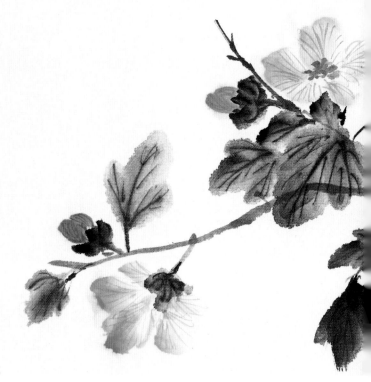

襄
云
作
於
海
上

芭蕉小鸟

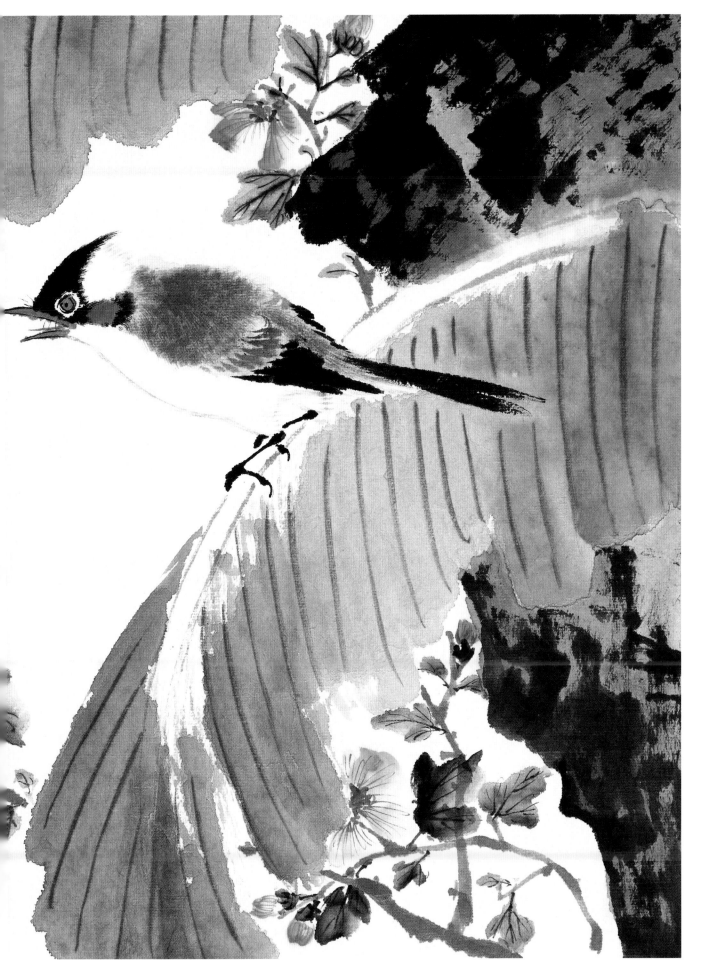

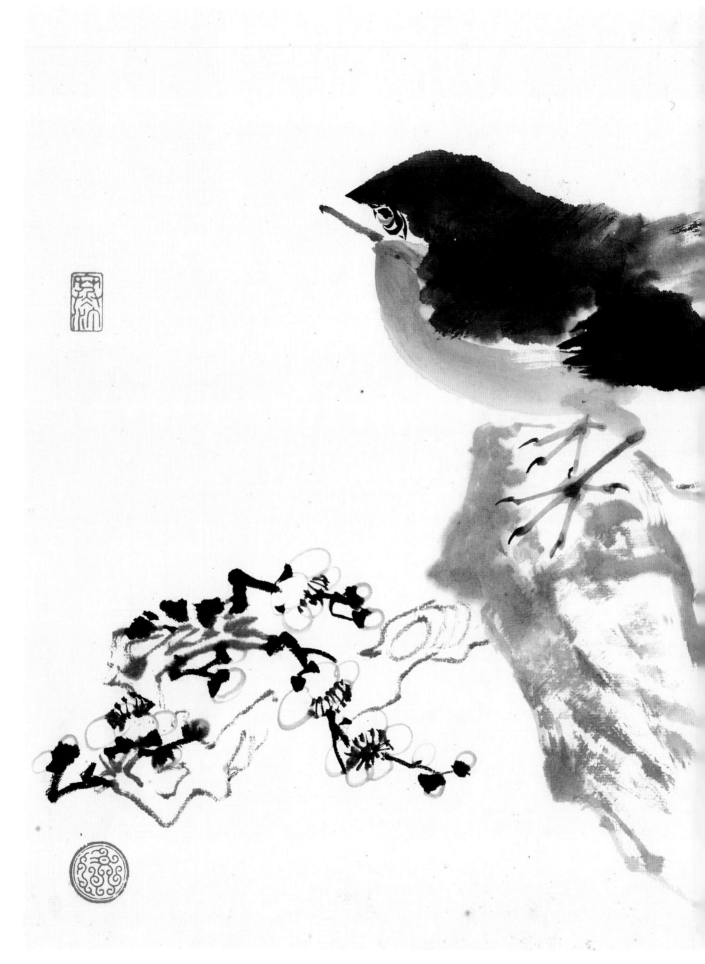

梅石小雀

此图为江寒汀遗作，由陆俨少补完成图。江寒汀笔下的鸟踞于斜向上插入画面中部的石块上，身体呈水平方向，而头部微向上扬。而陆俨少则绘一枝卧倒的梅花隐于石后，且树梢处欲右先左，巧妙地在画面所余不多的空隙处补上了充满矛盾而富有张力的梅枝。

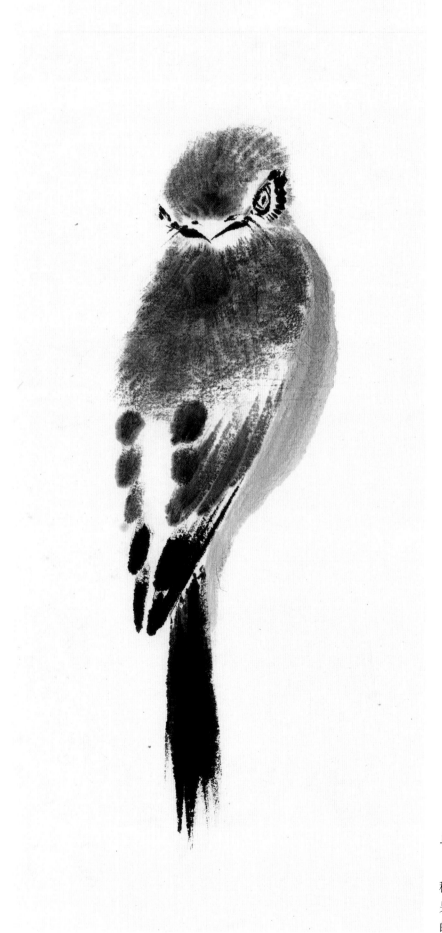

鸟雀画稿

　　这里的两图是江寒汀所绘的鸟雀画稿，一幅为背身回首、尾巴下垂的姿态，另一幅为正面侧首、尾巴翘起的姿态，鸟的造型精准巧妙，生动而又自然。

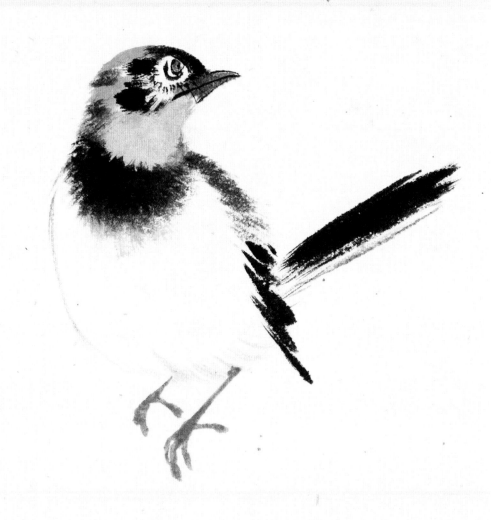

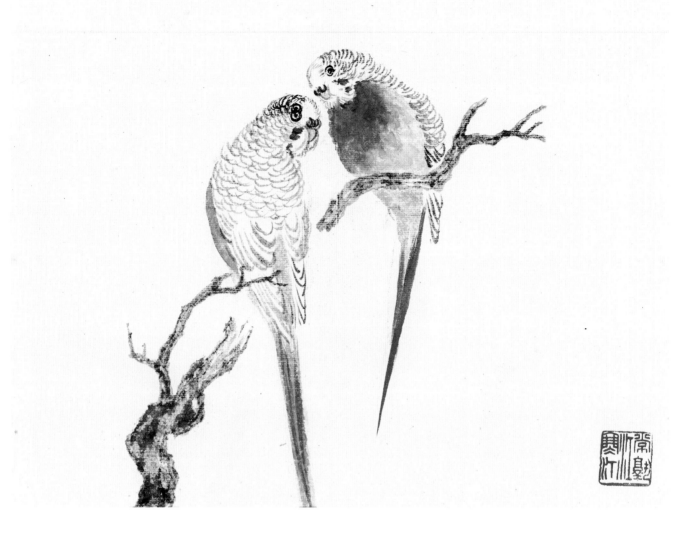

鹦鹉画稿

　　此图是江寒汀所绘的鹦鹉画稿，两只鹦鹉一正一背，姿态生动自然。仔细观察，可见那只背身鹦鹉的眼睛勾了两遍，可见画家原先对鹦鹉头部的设想与现在所见是有所不同的，从中也反映出画家的调整思路，这正是画稿的特色与价值之所在。

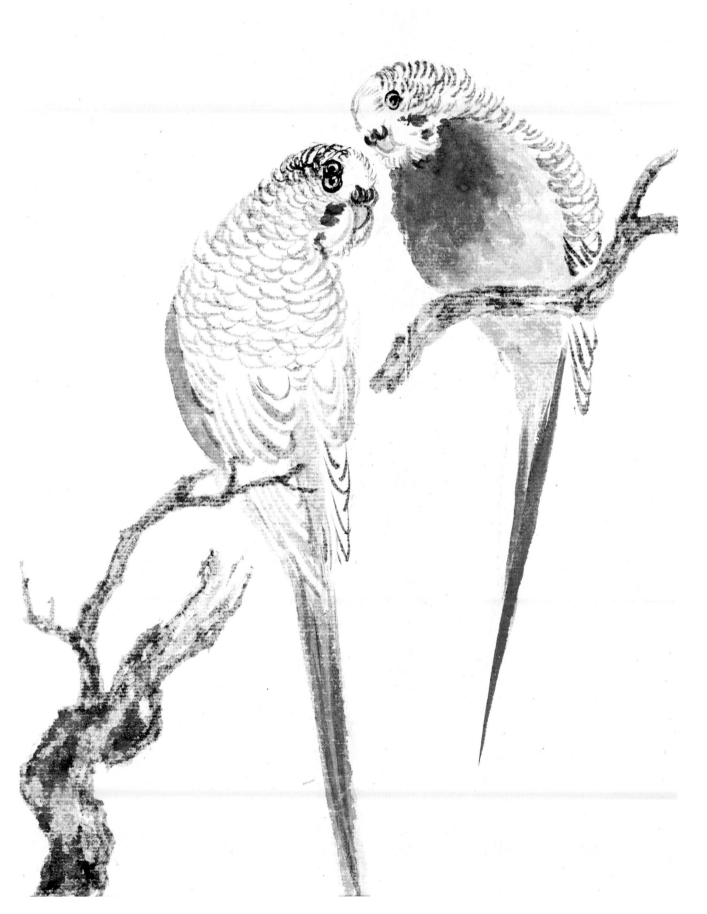

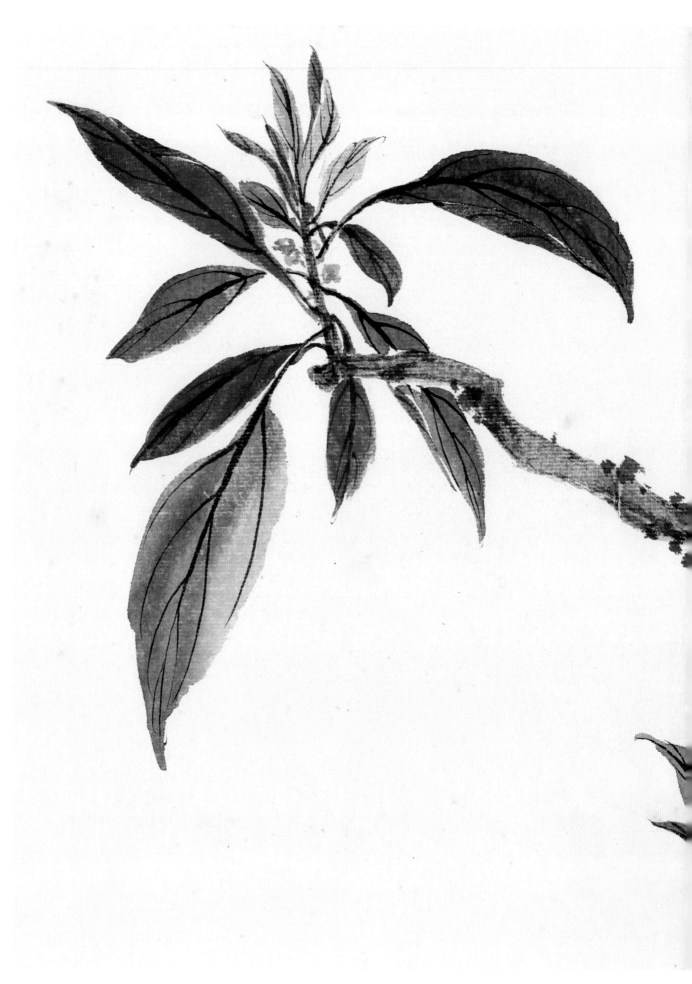

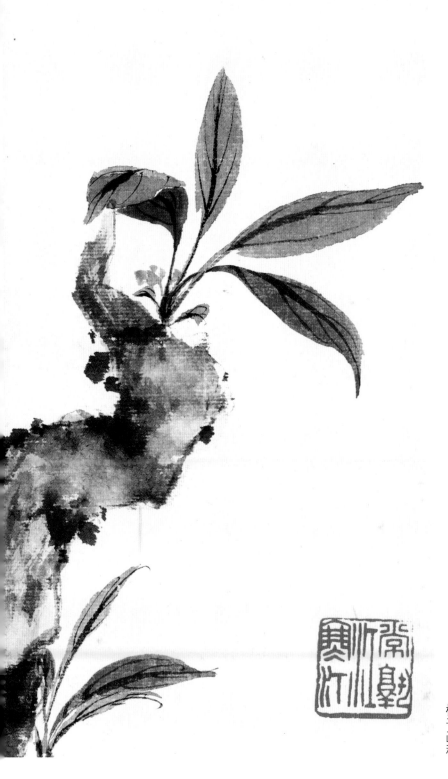

树干画稿

红薯画稿

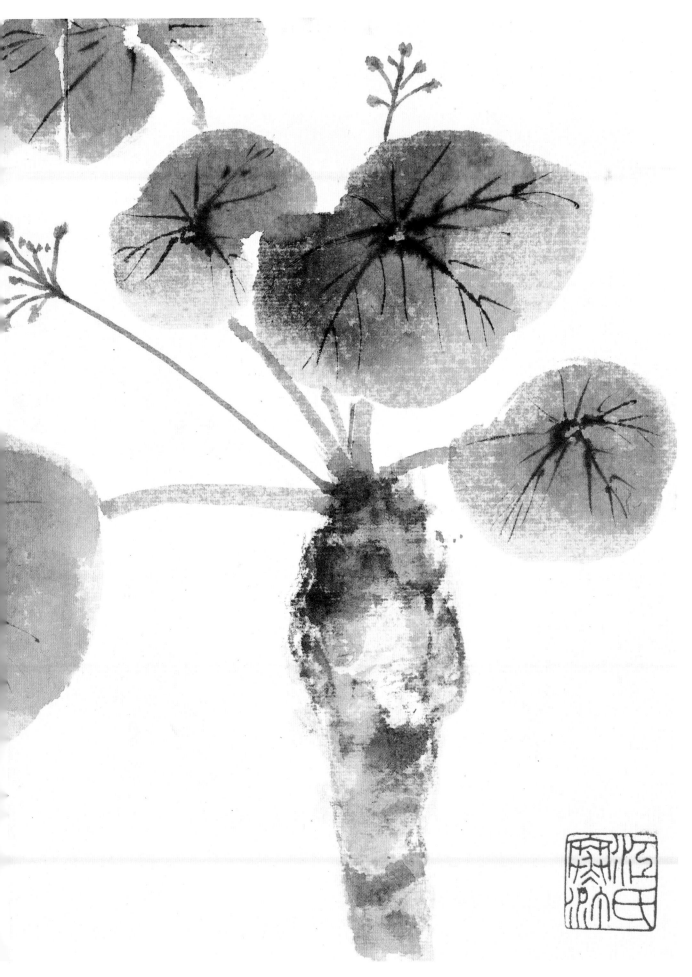

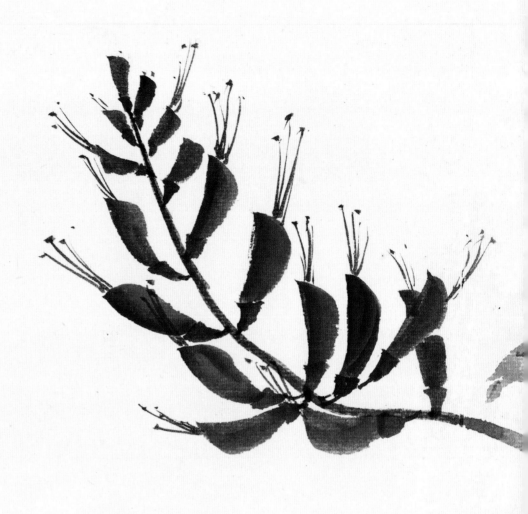

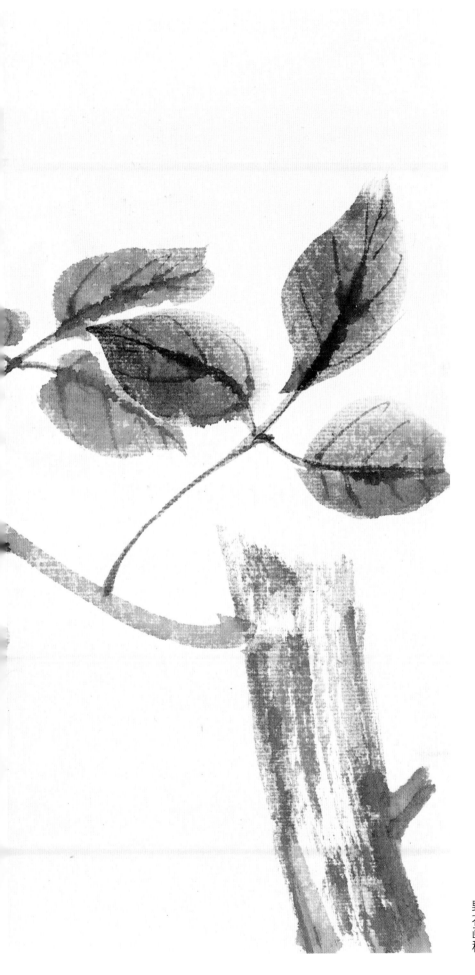

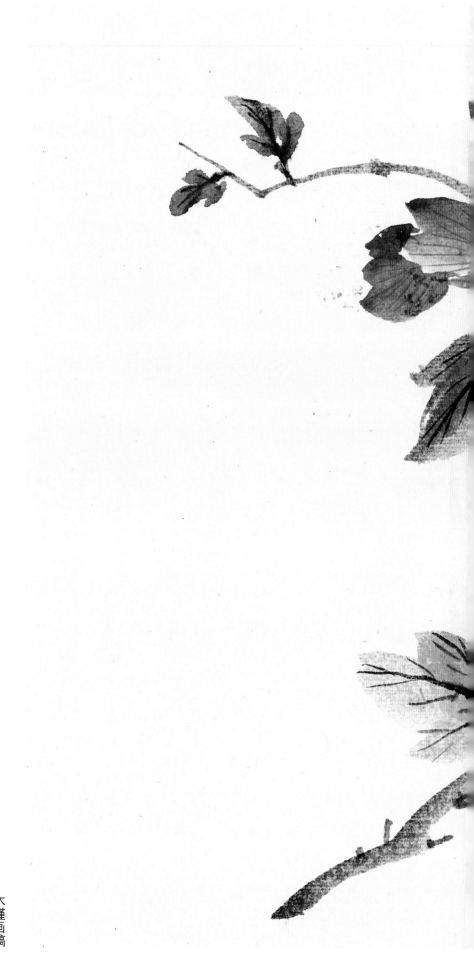

木槿画稿

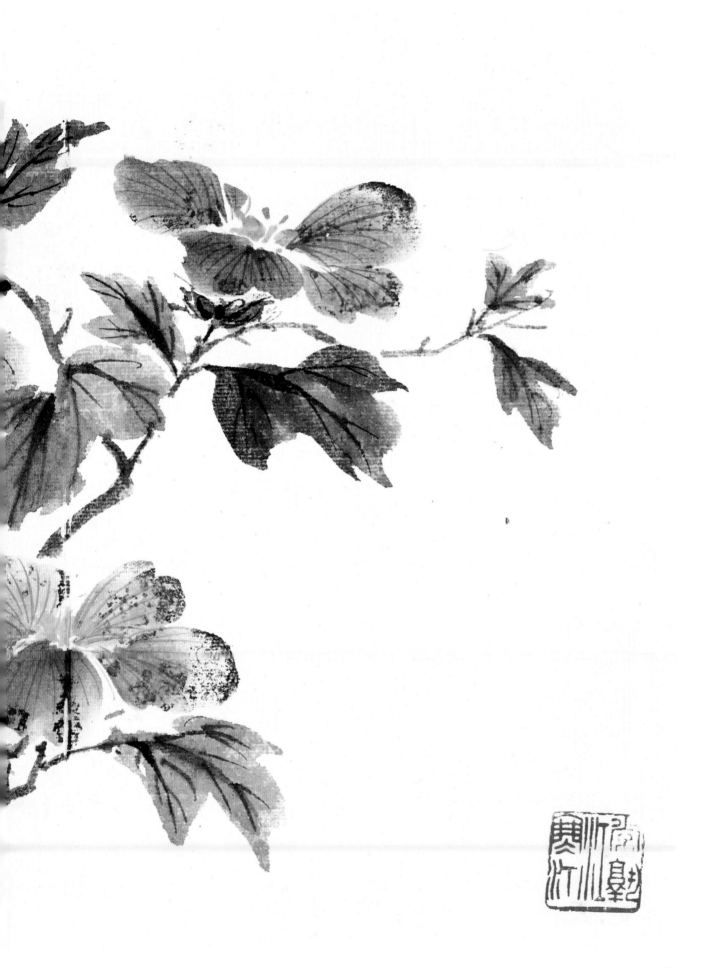

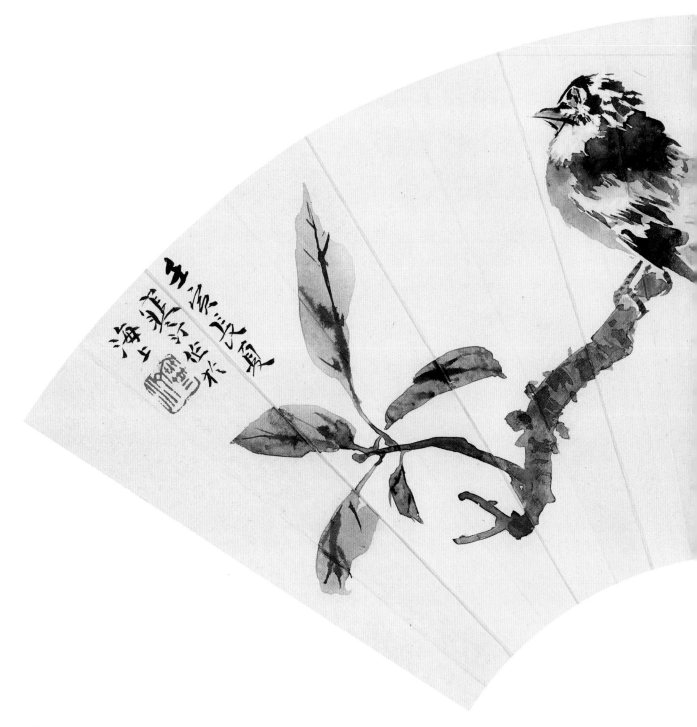

蜜桃小鸟

图书在版编目(CIP)数据

江寒汀花鸟/上海书画出版社编.— 上海：上海书画出
版社，2022.12

（朵云真赏苑·名画抉微）

ISBN 978-7-5479-2958-2

Ⅰ.①江… Ⅱ.①上… Ⅲ.①花鸟画－国画技法

Ⅳ.①J212.27

中国版本图书馆CIP数据核字（2022）第222960号

江寒汀花鸟（朵云真赏苑·名画抉微）

本社 编

责任编辑	苏 醒
审 读	陈家红
技术编辑	包赛明

出版发行	上 海 世 纪 出 版 集 团
	上海书画出版社
地址	上海市闵行区号景路159弄A座4楼
邮政编码	201101
网址	www.shshuhua.com
E-mail	shcpph@163.com
制版	上海久段文化发展有限公司
印刷	上海画中画包装印刷有限公司
经销	各地新华书店
开本	889×1194　1/16
印张	4
版次	2023年1月第1版　2023年1月第1次印刷
书号	**ISBN 978-7-5479-2958-2**
定价	**58.00元**

若有印刷、装订质量问题，请与承印厂联系